Il Giornalino di Classe:

guida per piccoli scrittori

di Giorgio La Marca

**IL GIORNALINO DI CLASSE:
GUIDA PER PICCOLI SCRITTORI**

Autori: **Giorgio La Marca**

Editing: **Teresa Esposito**

Edizione: **AQUILONE BLU**
aquiloneblueditore@gmail.com
tel 366.26.53.522

www.maestroteo.it
www.spettacolidiclasse.it

Tutti i diritti riservati.

Finito di stampare: Agosto 2024

Prefazione

Ciao a tutti!

Avete mai pensato di creare un *giornalino di classe*? Un giornalino è come un piccolo libro che racconta quello che succede nella nostra scuola e nelle nostre vite. È un modo divertente e creativo per condividere le nostre storie, le nostre idee e i nostri talenti con gli amici, gli insegnanti e le famiglie.

Immaginate di poter scrivere articoli su eventi speciali, intervistare i vostri insegnanti preferiti, disegnare fumetti, raccontare storie o persino creare giochi e quiz per i vostri compagni. Tutto questo può essere fatto con il giornalino di classe!

Ma perché è così speciale fare un giornalino? Ecco alcune ragioni:

- **Divertimento e creatività** - Potete inventare storie, scrivere articoli, disegnare e mettere alla prova la vostra immaginazione.

- **Collaborazione** - Lavorare insieme ai compagni di classe per creare qualcosa di unico. Ognuno può contribuire con le proprie idee e abilità.

- **Comunicazione** - Imparare a esprimere le proprie idee in modo chiaro e interessante, sia scrivendo che parlando.

- **Orgoglio** - Vedere il proprio lavoro pubblicato e condiviso con gli altri dà una grande soddisfazione.

In questo libro, vi guiderò passo passo nella creazione del vostro giornalino di classe. Vi darò tante idee per le rubriche, vi insegnerò come scrivere in modo divertente e chiaro, e vi proporrò tanti esercizi e attività da fare insieme.

Pronti a iniziare questa avventura? Allora, preparate penne e matite, e cominciamo a creare il vostro fantastico giornalino di classe!

Buon divertimento!

Giorgio La Marca

Capitolo 1
Introduzione

COS'È UN GIORNALINO DI CLASSE?

Un giornalino di classe è una piccola rivista creata dagli alunni di una classe. Può includere articoli, disegni, giochi, racconti e tante altre cose interessanti. È un modo fantastico per condividere quello che succede a scuola e per far conoscere le vostre idee e i vostri talenti agli altri.

STORIA DEI GIORNALINI SCOLASTICI

I giornalini scolastici esistono da molto tempo. Molte scuole in tutto il mondo li usano per informare e divertire gli studenti. I primi giornalini erano

scritti a mano, ma oggi possiamo usare computer e stampanti per fare tutto in modo più semplice e veloce.

BENEFICI DI CREARE UN GIORNALINO DI CLASSE

Creare un giornalino di classe è divertente e ci sono tanti benefici:

Imparare a scrivere meglio: Scrivere articoli, racconti e interviste aiuta a migliorare la grammatica e l'ortografia.

Lavorare in squadra: Fare un giornalino richiede la collaborazione di tutti. Si impara a lavorare insieme, a rispettare le idee degli altri e a dividere i compiti.

Esprimere la creatività: Ognuno può mettere la propria creatività negli articoli, nei disegni e nelle foto.

Comunicare con gli altri: Si impara a comunicare in modo chiaro ed efficace, sia scrivendo che parlando.

Essere orgogliosi del proprio lavoro: Vedere il proprio lavoro stampato e apprezzato dagli altri è una grande soddisfazione.

ATTIVITÀ INTRODUTTIVA: BRAINSTORMING DI IDEE

Prima di iniziare a creare il giornalino, facciamo un'attività divertente. Si chiama "*brainstorming*", che significa "tempesta di idee".

Ecco come fare:

1. **Dividetevi in piccoli gruppi.**
2. **Ogni gruppo avrà un grande foglio di carta e dei pennarelli colorati.**
3. **Scrivete tutte le idee che vi vengono in mente per il giornalino.**

Non ci sono idee sbagliate! Potete pensare a:

Argomenti di cui scrivere (es. sport, musica, animali).

Rubriche interessanti (es. angolo delle barzellette, recensioni di libri).

Tipi di contenuti (es. articoli, interviste, disegni, fumetti).

4. **Dopo 10 minuti, condividete le vostre idee con la classe.**

Questo esercizio ci aiuterà a capire cosa ci piace e da dove cominciare.

Ricordate, il giornalino di classe è il vostro progetto, quindi è importante che riflette le vostre passioni e interessi.

Pronti per iniziare? Andiamo avanti!

Capitolo 2

Pianificazione del Giornalino

FORMAZIONE DELLA REDAZIONE

Per creare un giornalino di classe, è importante che tutti abbiano un ruolo ben definito. Ecco i principali ruoli e le loro responsabilità:

1. **Caporedattore**

 - Coordina il lavoro di tutti.
 - Decide gli argomenti principali del giornalino.
 - Controlla gli articoli prima della pubblicazione.

2. **Redattori**

 - Scrivono articoli su vari argomenti.

- Raccolgono informazioni e fanno interviste.
- Collaborano con i fotografi e gli illustratori.

3. **Fotografi**

 - Scattano foto per gli articoli.
 - Scelgono le migliori immagini da usare nel giornalino.

4. **Illustratori**

 - Disegnano illustrazioni e fumetti.
 - Creano la grafica del giornalino.

5. **Editor**

 - Controlla gli errori di grammatica e ortografia negli articoli.

- Assicura che ogni articolo sia chiaro e ben scritto.

6. **Grafici**

- Si occupano dell'impaginazione del giornalino.
- Scelgono i colori e i caratteri tipografici.

SCELTA DEL NOME DEL GIORNALINO

Il nome del giornalino è molto importante. Deve essere originale e rappresentare la vostra classe. Ecco un'attività per scegliere il nome:

1. **Pensate a parole che descrivono la vostra classe.** Potete usare il nome della scuola, il numero della classe o una caratteristica particolare.

2. Scrivete tutte le idee su una lavagna.
3. Ogni alunno vota il suo nome preferito.
4. Il nome con più voti sarà il nome del giornalino!

Proposte di nomi per il giornalino di classe:

- ✓ LA VOCE DELLA CLASSE
- ✓ GLI SCOLARI CURIOSI
- ✓ NOTIZIE IN CLASSE
- ✓ LA GAZZETTA DEI PICCOLI
- ✓ IL GIORNALE DEI RAGAZZI
- ✓ LA PENNA MAGICA
- ✓ I REPORTER DI QUINTA
- ✓ IL DIARIO SCOLASTICO
- ✓ L'ANGOLO DEGLI AMICI
- ✓ IL GIORNALE SORRIDENTE
- ✓ IL FOGLIO FANTASTICO

- ✓ LA CLASSE IN PRIMA PAGINA
- ✓ LA TRIBÙ DI QUARTA
- ✓ IL NOTIZIARIO DI CLASSE
- ✓ IL MONDO DI QUINTA
- ✓ GIORNALINO ALLEGRO
- ✓ IL CLUB DELLE NEWS

FREQUENZA DELLE PUBBLICAZIONI

Decidete quanto spesso pubblicare il giornalino. Ecco alcune opzioni:

- **Settimanale:** Una volta alla settimana.
- **Mensile:** Una volta al mese.
- **Trimestrale:** Una volta ogni tre mesi.

La frequenza dipende dal tempo che avete a disposizione e dal numero di articoli che riuscite a scrivere.

STRUTTURA DEL GIORNALINO

Il giornalino deve avere una struttura chiara. Ecco un esempio di come può essere organizzato:

1. **Copertina**

 - Nome del giornalino.
 - Data di pubblicazione.
 - Immagine di copertina.

2. **Indice**

 - Elenco degli articoli e delle pagine.

3. **Editoriale**

 - Messaggio del caporedattore.

4. **Articoli principali**

 - Notizie dalla scuola.
 - Interviste.

- Storie di studenti.

5. **Rubriche fisse**

 - Giochi e enigmistica.
 - Angolo delle curiosità.
 - Recensioni di libri e film.

6. **Sezione finale**

 - Ringraziamenti.
 - Prossimo numero.

ATTIVITÀ DI PIANIFICAZIONE

Ora che conoscete i ruoli e la struttura del giornalino, facciamo un'attività di pianificazione:

1. **Dividetevi in gruppi e scegliete un ruolo.**
 Ogni gruppo può scegliere uno o più ruoli.

2. **Discutete e pianificate cosa fare.** Ad esempio, i redattori possono decidere gli argomenti degli articoli, i fotografi possono pensare a quali foto scattare, e così via.

3. **Condividete il vostro piano con la classe.** Questo ci aiuterà a partire con il piede giusto e a organizzarci meglio per creare un giornalino fantastico!

Capitolo 3
Idee per le rubriche

Un giornalino di classe può avere tante rubriche diverse, ognuna con argomenti interessanti e divertenti. Le rubriche aiutano a rendere il giornalino vario e piacevole da leggere.

Ecco alcune idee di rubriche che potete inserire nel vostro giornalino:

NOTIZIE DALLA SCUOLA

In questa rubrica potete raccontare tutto quello che succede nella vostra scuola:

- Eventi speciali (feste, gite, progetti)
- Risultati sportivi
- Novità e cambiamenti

INTERVISTE

Fare interviste è un modo divertente per conoscere meglio le persone della scuola:

- Interviste agli insegnanti
- Interviste agli studenti
- Interviste al personale della scuola (bidelli, segretarie)

RACCONTI E POESIE

Questa rubrica è dedicata alla creatività degli studenti:

- Racconti brevi scritti da voi
- Poesie e filastrocche
- Favole inventate

RECENSIONI

In questa rubrica potete consigliare libri, film, giochi e molto altro:

- Recensioni di libri che avete letto
- Recensioni di film e cartoni animati
- Recensioni di giochi da tavolo o videogiochi

GIOCHI E ENIGMISTICA

Una rubrica divertente per mettere alla prova l'intelligenza dei lettori:

- Cruciverba
- Sudoku
- Indovinelli e quiz
- Labirinti

ANGOLO DELLE CURIOSITÀ

Qui potete scrivere curiosità interessanti su vari argomenti:

- Curiosità scientifiche
- Curiosità sugli animali
- Fatti strani e divertenti

RUBRICA AMBIENTALE

Una rubrica per sensibilizzare sui temi dell'ambiente:

- Consigli per il riciclaggio
- Notizie su progetti ecologici
- Idee per proteggere la natura

SUGGERIMENTI PER IL TEMPO LIBERO

In questa rubrica potete dare idee su cosa fare nel tempo libero:

- Attività creative (disegno, bricolage, cucina)
- Sport e giochi all'aperto
- Escursioni e visite a musei

EVENTI E FESTEGGIAMENTI

Raccontate cosa si festeggia nella vostra classe e scuola:

- Compleanni degli studenti, insegnati, preside
- Festeggiamenti per le ricorrenze (Natale, Pasqua, Halloween)
- Gite scolastiche

RUBRICA DEL BENESSERE

Idee e consigli per stare bene e in salute:

- Consigli per una dieta equilibrata
- Esercizi fisici semplici da fare
- Tecniche di rilassamento e meditazione

ANGOLO DELLA TECNOLOGIA

Una rubrica dedicata alle novità tecnologiche e al mondo digitale:

- Recensioni di app e siti web educativi
- Notizie su nuove tecnologie
- Consigli per l'uso sicuro di internet

RUBRICA DEI TALENTI

Mostrate i talenti nascosti dei vostri compagni di classe:

- Disegni e opere d'arte
- Racconti di performance musicali o teatrali
- Presentazione di hobby interessanti

ATTIVITÀ DI GRUPPO: CREARE LE PRIME RUBRICHE

1. **Dividetevi in gruppi.** Ogni gruppo sceglie una o due rubriche da sviluppare.
2. **Brainstorming:** Ogni gruppo fa una lista di possibili articoli o contenuti per la propria rubrica.
3. **Pianificazione:** Decidete chi farà cosa e iniziate a lavorare sui vostri articoli.
4. **Condivisione:** Ogni gruppo presenta le proprie idee alla classe.

Queste rubriche renderanno il vostro giornalino interessante e coinvolgente per tutti i lettori. Scegliete quelle che vi piacciono di più e cominciate a scrivere!

Ecco alcuni **esempi** di articoli per ciascuna delle rubriche proposte:

Notizie dalla Scuola

FESTA DI FINE ANNO: UN SUCCESSO!

Durante la scorsa settimana, la nostra scuola ha organizzato la tradizionale festa di fine anno. Gli studenti di tutte le classi hanno partecipato con entusiasmo, presentando spettacoli di danza, musica e teatro. Il momento più emozionante è stato quando la classe quinta ha presentato il suo progetto di arte, ricevendo applausi da tutti. Un grazie speciale agli insegnanti e ai genitori che hanno reso possibile questo evento!

Interviste

INTERVISTA ALLA MAESTRA LUCIA

Domanda: Qual è la tua materia preferita da insegnare?

Risposta della Maestra Lucia: Mi piace molto insegnare scienze perché possiamo fare esperimenti divertenti e scoprire tante cose nuove sul mondo che ci circonda.

Domanda: Qual è il ricordo più bello che hai della scuola?

Risposta della Maestra Lucia: Uno dei miei ricordi più belli è quando una mia alunna ha vinto un concorso di poesia e ha letto il suo lavoro davanti a tutta la scuola. Era così orgogliosa!

Racconti e Poesie

IL GATTO E LA LUNA

C'era una volta un gatto che amava osservare la luna. Ogni notte, si sedeva sul tetto e sognava di poterla raggiungere. Un giorno, una stella cadente gli promise che avrebbe potuto toccare la luna se avesse aiutato un uccellino ferito. Il gatto curò l'uccellino e, come promesso, volò sulla luna dove fece amicizia con gli altri animali del cielo.

Recensioni

IL LIBRO DELLA SETTIMANA: "HARRY POTTER E LA PIETRA FILOSOFALE"

Questo libro racconta le avventure di un giovane mago di nome Harry Potter.

Insieme ai suoi amici Ron e Hermione, Harry scopre un mondo magico pieno di sorprese e pericoli. La storia è avvincente e ricca di colpi di scena.

Consigliato a tutti gli amanti del fantasy!

Giochi e Enigmistica

CRUCIVERBA DEGLI ANIMALI

Ecco un cruciverba per mettere alla prova la vostra conoscenza degli animali. Trova le parole nascoste nella griglia!

1. __ __ __ __ (Re della giungla)
2. __ __ __ __ __ __ (Animale che abbaia)
3. __ __ __ __ __ __ (Mammifero che vola)

Angolo delle Curiosità

LO SAPEVI CHE?

- I delfini dormono con un occhio aperto!
- Gli alberi più antichi del mondo sono i pini di Bristlecone, che possono vivere fino a 5.000 anni.
- Le api comunicano tra loro attraverso una danza chiamata "danza dell'addome".

Rubrica Ambientale

RISPARMIA L'ACQUA, SALVA IL PIANETA!

L'acqua è una risorsa preziosa che dobbiamo proteggere. Ecco alcuni semplici consigli per risparmiare acqua:

- Chiudi il rubinetto mentre ti lavi i denti.
- Usa una bacinella per lavare i piatti invece di lasciare scorrere l'acqua.
- Raccogli l'acqua piovana per annaffiare le piante.

Suggerimenti per il Tempo Libero

IDEE PER UN POMERIGGIO CREATIVO

1. Costruisci un castello di cartone con scatole riciclate.
2. Prepara dei biscotti con mamma e papà.
3. Dipingi un quadro usando solo i colori primari.
4. Organizza una caccia al tesoro nel giardino.
5. Leggi un libro sotto l'ombra di un albero.

Eventi e Festeggiamenti

COMPLEANNI DI AGOSTO Questo mese festeggiamo i compleanni di:

- Marco (3 agosto)
- Sofia (12 agosto)
- Giulia (25 agosto) Non dimenticate di fare loro gli auguri e di festeggiare insieme con una torta!

Rubrica del Benessere

MENTE E CORPO SANI Per sentirsi bene ogni giorno, è importante prendersi cura del proprio corpo e della propria mente. Ecco alcuni suggerimenti:

- Fai una passeggiata all'aria aperta ogni giorno.

- Mangia molta frutta e verdura.
- Dedica almeno 10 minuti al giorno alla lettura o a un'attività che ti rilassa.

Angolo della Tecnologia

APP DELLA SETTIMANA: DUOLINGO

Vuoi imparare una nuova lingua divertendoti? Prova Duolingo! Questa app ti permette di imparare inglese, spagnolo, francese e molte altre lingue attraverso giochi e attività interattive. È facile da usare e adatta a tutte le età.

Rubrica dei Talenti

IL TALENTO DELLA SETTIMANA: LAURA E I SUOI DISEGNI

Laura, della classe quarta, è una talentuosa illustratrice. I suoi disegni sono pieni di colori e dettagli. Recentemente ha vinto un premio per il suo disegno "La Foresta Incantata". Complimenti, Laura!

Capitolo 4

Tecniche di Scrittura

Per scrivere un buon articolo per il giornalino di classe, è importante conoscere alcune tecniche di scrittura. Questo capitolo vi aiuterà a scrivere in modo chiaro, interessante e divertente. Seguite questi consigli e presto sarete dei veri giornalisti!

COME SCRIVERE UNA NOTIZIA

1. **Titolo accattivante:** Il titolo deve attirare l'attenzione dei lettori. Deve essere breve, chiaro e interessante.

 - Esempio: "La nostra classe visita il museo!"

- **Introduzione:** L'introduzione deve riassumere brevemente di cosa parla l'articolo.
 - Esempio: "La scorsa settimana, la classe quinta ha visitato il museo di storia naturale. Ecco cosa abbiamo scoperto!"

2. **Corpo dell'articolo:** Qui si raccontano i dettagli principali. Rispondi alle domande: Chi? Cosa? Dove? Quando? Perché? Come?

 - Esempio: "Chi: Gli studenti della classe quinta. Cosa: Hanno visitato il museo. Dove: Al museo di storia naturale. Quando: La scorsa settimana. Perché: Per imparare di più sui dinosauri. Come: Con una guida speciale."

3. **Conclusione:** Riassumi l'articolo e aggiungi un pensiero finale.

- Esempio: "È stata un'esperienza educativa e divertente che non dimenticheremo presto!"

COME CONDURRE E SCRIVERE UN'INTERVISTA

1. **Preparazione:** Scegli una persona interessante da intervistare e prepara alcune domande in anticipo.

 - Esempio: "Intervista alla Maestra Lucia"

2. **Domande aperte:** Fai domande che permettano risposte dettagliate, non solo "sì" o "no".

 - Esempio: "Qual è la tua materia preferita da insegnare? Perché ti piace insegnarla?"

3. **Ascolto attivo:** Ascolta attentamente le risposte e fai domande di approfondimento se necessario.

- Esempio: "Puoi raccontarci un ricordo speciale di un tuo alunno?"

4. **Scrittura dell'intervista:** Organizza le domande e le risposte in modo chiaro e fluido.

- Esempio: "Domanda: Qual è la tua materia preferita da insegnare? Risposta: Mi piace insegnare scienze perché possiamo fare esperimenti divertenti."

SCRIVERE RACCONTI BREVI E POESIE

1. **Racconti brevi:**

- **Inizia con un'idea:** Pensa a una storia interessante o a un evento divertente.
- **Crea i personaggi:** Chi è il protagonista? Chi sono gli altri personaggi?
- **Sviluppa la trama:** Cosa succede nella storia? Qual è il problema e come viene risolto?
- **Conclusione:** Come finisce la storia?
- Esempio: "C'era una volta un gatto che sognava di volare sulla luna..."

2. **Poesie:**

- **Scegli un tema:** Amicizia, natura, scuola, ecc.
- **Usa rime e ritmi:** Le poesie spesso hanno parole che suonano simili alla fine delle righe.

- **Esprimi emozioni:** Le poesie devono trasmettere sentimenti e immagini vivide.
- Esempio: "Il sole splende, la scuola sorride, ogni giorno nuove avventure ci divide."

SCRIVERE RECENSIONI

1. **Introduzione:** Presenta il libro, film o gioco che stai recensendo.

 - Esempio: "Oggi vi parlerò di un libro fantastico: 'Harry Potter e la Pietra Filosofale'."

2. **Riassunto:** Racconta brevemente di cosa parla senza svelare troppo.

- Esempio: "Harry è un ragazzo che scopre di essere un mago e va a una scuola speciale chiamata Hogwarts."

3. **Opinione personale:** Cosa ti è piaciuto? Cosa non ti è piaciuto? Perché?

 - Esempio: "Mi è piaciuto molto perché la storia è avvincente e i personaggi sono simpatici. Ho trovato alcune parti un po' spaventose."

4. **Conclusione:** Consiglia o meno il libro, film o gioco e spiega a chi potrebbe piacere.

 - Esempio: "Consiglio questo libro a chi ama le avventure magiche e i mondi fantastici."

SCRIVERE ARTICOLI DI OPINIONE

1. **Scegli un argomento:** Deve essere qualcosa che ti interessa e su cui hai un'opinione forte.

 - Esempio: "Perché dovremmo riciclare di più a scuola."

2. **Introduzione:** Presenta l'argomento e spiega perché è importante.

 - Esempio: "Il riciclaggio è fondamentale per proteggere il nostro pianeta."

3. **Argomenti a favore:** Elenca i motivi per cui sostieni la tua opinione. Usa fatti e esempi.

 - Esempio: "Riciclando, riduciamo i rifiuti e risparmiamo risorse naturali. Per esempio, una bottiglia di plastica può diventare una nuova penna."

4. **Conclusione:** Riassumi i punti principali e invita i lettori a riflettere o agire.

- Esempio: "Se tutti facessimo la nostra parte, la scuola sarebbe un posto più pulito e il nostro pianeta sarebbe più sano. Cominciamo subito!"

REVISIONE E CORREZIONE DEI TESTI

1. **Rileggi con attenzione:** Controlla se il testo è chiaro e se ha un senso logico.

 - Esempio: Leggi il tuo articolo ad alta voce per vedere se suona bene.

2. **Controlla la grammatica e l'ortografia:** Usa il dizionario se necessario e assicurati che tutte le parole siano scritte correttamente.

- Esempio: Controlla che "amico" non sia scritto "amoco".

3. **Chiedi un feedback:** Fai leggere il tuo articolo a un compagno o a un insegnante e chiedi consigli.

 - Esempio: "Cosa ne pensi del mio articolo? C'è qualcosa che dovrei migliorare?"

4. **Apporta le correzioni necessarie:** Segui i consigli ricevuti e migliora il tuo testo.

 - Esempio: Se qualcuno ti suggerisce di aggiungere più dettagli, prova a descrivere meglio la situazione.

Capitolo 5

Attività ed esercizi di scrittura

Per diventare bravi giornalisti e scrittori, è importante fare pratica. Questo capitolo offre una serie di attività e esercizi di scrittura che potete fare in classe per migliorare le vostre capacità.

ATTIVITÀ 1: SCRIVERE UN TITOLO ACCATTIVANTE

Obiettivo: Imparare a creare titoli che catturano l'attenzione.

1. **Materiali:** Fogli di carta, penne o matite.
2. **Procedimento:**

- Dividetevi in gruppi di 3-4 studenti.

- Ogni gruppo riceverà una breve descrizione di una notizia.
- Il compito di ogni gruppo è di creare un titolo accattivante per quella notizia.

3. **Esempio:**

- Descrizione: "La classe quinta ha vinto il primo premio nel concorso di disegno."
- Titolo accattivante: "Classe quinta trionfa nel concorso di disegno!"

ATTIVITÀ 2: INTERVISTA A UN COMPAGNO

Obiettivo: Imparare a condurre e scrivere un'intervista.

1. **Materiali:** Fogli di carta, penne o matite.

2. **Procedimento:**

- Dividetevi in coppie.
- Ogni studente intervista il proprio compagno su un argomento specifico (es. il suo hobby preferito).
- Scrivete le domande e le risposte, poi trasformatele in un'intervista scritta.

3. **Esempio:**

- Domanda: "Qual è il tuo hobby preferito?"
- Risposta: "Mi piace molto giocare a calcio perché è divertente e mi permette di stare con gli amici."
- Intervista scritta: "Ho intervistato Marco, che mi ha raccontato del suo hobby preferito: il calcio. Marco ama giocare a calcio perché lo trova

divertente e gli permette di stare con gli amici."

ATTIVITÀ 3: RACCONTI E POESIE

Obiettivo: Stimolare la creatività nella scrittura di racconti brevi e poesie.

1. **Materiali:** Fogli di carta, penne o matite.
2. **Procedimento:**

 - Ogni studente scrive un breve racconto o una poesia su un tema a scelta (es. un'avventura, l'amicizia, la natura).
 - Condividete i vostri racconti o poesie con la classe.

3. **Esempio di racconto:**

- "C'era una volta una bambina che trovò una chiave magica. La chiave apriva la porta di un giardino segreto pieno di fiori parlanti e animali gentili."

4. **Esempio di poesia:**

- "Nel giardino dei miei sogni, fiori cantano melodie, farfalle danzano al vento, e il sole ride felice."

ATTIVITÀ 4: SCRIVERE UNA RECENSIONE

Obiettivo: Imparare a scrivere recensioni critiche e informative.

1. **Materiali:** Fogli di carta, penne o matite.
2. **Procedimento:**

- Scegliete un libro, un film o un gioco che vi piace.
- Scrivete una recensione seguendo la struttura: introduzione, riassunto, opinione personale e conclusione.

3. **Esempio:**

- Introduzione: "Ho letto un libro molto interessante intitolato 'Il GGG' di Roald Dahl."
- Riassunto: "Il libro racconta la storia di una bambina, Sofia, che viene rapita dal Grande Gigante Gentile (GGG) e portata nel Paese dei Giganti."
- Opinione personale: "Mi è piaciuto perché il GGG è un personaggio molto simpatico e la storia è piena di avventure."

- Conclusione: "Consiglio questo libro a chi ama le storie fantasiose e divertenti."

ATTIVITÀ 5: SCRIVERE UN ARTICOLO DI OPINIONE

Obiettivo: Sviluppare capacità di argomentazione e espressione di opinioni personali.

1. **Materiali:** Fogli di carta, penne o matite.
2. **Procedimento:**

- Scegliete un argomento che vi sta a cuore (es. l'importanza di fare sport, il riciclaggio, l'uso della tecnologia).
- Scrivete un articolo di opinione seguendo la struttura: introduzione,

argomenti a favore, argomenti contro (se applicabile), e conclusione.

3. **Esempio:**

- Introduzione: "Fare sport è molto importante per la nostra salute."
- Argomenti a favore: "Lo sport aiuta a mantenersi in forma, migliora l'umore e permette di fare nuove amicizie."
- Conclusione: "Tutti dovrebbero dedicare un po' di tempo allo sport ogni settimana per vivere meglio e più felici."

ATTIVITÀ 6: REVISIONE E CORREZIONE DEI TESTI

Obiettivo: Migliorare la qualità della scrittura attraverso la revisione e la correzione.

1. **Materiali:** Fogli di carta, penne o matite, dizionari.
2. **Procedimento:**

 - Ogni studente scrive un breve testo su un argomento a scelta.
 - Scambiate i testi con un compagno e fate la revisione reciproca, correggendo errori di grammatica e ortografia, e suggerendo miglioramenti.

3. **Esempio:**

 - Testo originale: "Il mio cane è molto simpatico e adora giocre al parco."
 - Revisione: "Il mio cane è molto simpatico e adora giocare al parco."

Capitolo 6
Layout e Design del Giornalino

Un giornalino di classe non è solo una raccolta di articoli; è anche un prodotto visivamente accattivante che deve attirare l'attenzione dei lettori. Questo capitolo vi guiderà su come progettare e organizzare il layout del vostro giornalino per renderlo interessante e facile da leggere.

SCEGLIERE IL FORMATO DEL GIORNALINO

Opzioni di Formato:

- **Formato A4:** Ideale per una presentazione più formale, come un piccolo giornale.

- **Formato A3:** Perfetto per un giornalino pieghevole, che può essere aperto come un libro.
- **Formato Digitale:** Se preferite pubblicare il giornalino online, potete utilizzare software di design come Canva o Google Slides.

Consiglio: Scegliete un formato che si adatti alle risorse e agli strumenti che avete a disposizione.

CREARE UNA COPERTURA ATTRAENTE

Elementi della Copertura:

- **Titolo:** Deve essere grande e chiaro. Utilizzate caratteri divertenti e leggibili.
- **Immagine di Copertura:** Scegliete un'immagine che rappresenti il tema del vostro giornalino o che sia rappresentativa del contenuto.

- **Data e Numero:** Indicate il mese e l'anno di pubblicazione e il numero del giornalino.
- **Slogan o Motto:** Un breve slogan che riassuma lo spirito del giornalino.

Esempio di Copertura:

- **Titolo:** "La Gazzetta dei Piccoli"
- **Immagine:** Un disegno colorato realizzato dagli studenti.
- **Data:** "Settembre 2024"
- **Numero:** "Numero 1"

ORGANIZZARE IL LAYOUT INTERNO

Struttura Tipica:

- **Intestazione:** Ogni pagina dovrebbe avere un'intestazione con il nome del giornalino e il numero della pagina.
- **Rubriche:** Organizzate le rubriche in sezioni chiare e ben definite.
- **Spazi Bianchi:** Non riempite ogni angolo della pagina; lasciate degli spazi bianchi per rendere il giornalino più leggibile.

Esempio di Layout:

- **Pagina 1:** Copertura
- **Pagina 2:** Editoriale e Notizie dalla Scuola
- **Pagina 3:** Interviste e Recensioni
- **Pagina 4:** Racconti e Poesie
- **Pagina 5:** Giochi e Enigmistica
- **Pagina 6:** Rubrica Ambientale e Suggerimenti per il Tempo Libero

UTILIZZARE COLORI E IMMAGINI

Colori:

- **Scegliete una palette di colori:** Usate colori che si abbinano bene tra loro e che non stancano gli occhi.
- **Evidenziare i Titoli:** Utilizzate colori diversi per i titoli delle rubriche e per i sottotitoli per renderli facili da trovare.

Immagini:

- **Foto e Illustrazioni:** Utilizzate immagini che illustrano o arricchiscono il testo. Assicuratevi che siano di buona qualità e che abbiano una risoluzione adeguata.
- **Didascalie:** Aggiungete brevi didascalie sotto le immagini per spiegare cosa rappresentano.

Esempio di Immagini:

- **Foto di un evento scolastico** con una didascalia che descrive l'attività.
- **Illustrazioni** dei racconti e poesie per rendere il contenuto visivamente interessante.

CREARE UN INDICE E SEZIONI CHIARE

Indice:

- **Posizione:** Mettere l'indice all'inizio del giornalino per aiutare i lettori a trovare facilmente le rubriche.
- **Contenuti:** Elenca le rubriche e le pagine in cui si trovano.

Sezioni Chiare:

- **Titoli e Sottotitoli:** Usate titoli e sottotitoli chiari per separare le diverse rubriche e articoli.
- **Numerazione delle Pagine:** Numerate le pagine per rendere più facile la navigazione.

Esempio di Indice:

- **Pagina 1:** Editoriale
- **Pagina 2-3:** Notizie dalla Scuola
- **Pagina 4-5:** Interviste e Recensioni
- **Pagina 6-7:** Racconti e Poesie
- **Pagina 8:** Giochi e Enigmistica

VERIFICARE E STAMPARE

Revisione:

- **Controllo Finale:** Verificate che tutto il contenuto sia corretto e che non ci siano errori di stampa o di ortografia.
- **Testo e Immagini:** Assicuratevi che il testo sia leggibile e che le immagini siano ben posizionate.

Stampa:

- **Qualità:** Utilizzate una stampante di buona qualità per ottenere un risultato professionale.
- **Distribuzione:** Se stampate il giornalino, assicuratevi di distribuirlo a tutti i membri della classe e, se possibile, alla scuola.

Esempio di Stampa:

- **Stampare in formato A4** su carta di qualità.

- **Rilegare le pagine** con una copertura rigida o semplicemente con una spillatrice, a seconda del formato scelto.

Capitolo 7

Pubblicazione e Distribuzione

Ora che avete scritto e progettato il vostro giornalino di classe, è il momento di pensare a come pubblicarlo e distribuirlo. Questo capitolo vi guiderà nei passaggi finali per rendere il vostro giornalino disponibile a tutti i lettori.

PREPARARE LA VERSIONE FINALE

Revisione Finale:

- **Controllo di Qualità:** Rileggete tutto il giornalino per assicurarsi che non ci siano errori di ortografia, grammatica o formattazione.

- **Verifica delle Immagini:** Controllate che tutte le immagini siano ben posizionate e di alta qualità.

Formattazione Finale:

- **Salvataggio del Documento:** Salvate il documento finale in un formato che preservi la qualità e la formattazione, come PDF.
- **Stampa di Prova:** Se possibile, stampate una copia di prova per verificare che tutto appaia come previsto.

OPZIONI DI PUBBLICAZIONE

Pubblicazione Stampata:

- **Numero di Copie:** Decidete quante copie stampare in base al numero di lettori previsti.

- **Stampa Professionale:** Considerate l'uso di una copisteria per ottenere una stampa di alta qualità se il budget lo permette.
- **Rilegatura:** Se il giornalino è in formato più grande o ha molte pagine, potreste volerlo rilegare professionalmente.

Pubblicazione Digitale:

- **Piattaforme Online:** Potete caricare il giornalino su piattaforme come Google Drive, Dropbox, o un sito web scolastico.
- **Condivisione via Email:** Inviate il link al giornalino tramite email a studenti, insegnanti e genitori.
- **Social Media:** Se la vostra scuola utilizza i social media, potreste condividerlo anche lì.

DISTRIBUZIONE DEL GIORNALINO

Distribuzione Stampata:

- **In Classe:** Distribuite le copie stampate direttamente agli studenti e al personale della scuola.

- **Ufficio della Segreteria:** Lasciate delle copie in segreteria o in altre aree comuni della scuola dove potrebbero essere raccolte da chi è interessato.

Distribuzione Digitale:

- **Link e Accesso:** Inviate il link alla versione digitale via email o condividetelo sui canali ufficiali della scuola.

- **Accesso Facile:** Assicuratevi che il link sia facilmente accessibile e che non ci siano restrizioni che impediscano la visione del giornalino.

RACCOLTA DI FEEDBACK

Richiedere Feedback:

- **Sondaggi:** Create un breve sondaggio per raccogliere opinioni e suggerimenti dai lettori.
- **Commenti Diretti:** Chiedete ai lettori di fornire feedback direttamente a voi o tramite un modulo online.

Esempio di Sondaggio:

- **Domanda:** "Cosa ti è piaciuto di più del nostro giornalino?"
- **Domanda:** "Cosa potremmo migliorare nella prossima edizione?"
- **Domanda:** "Hai suggerimenti su nuove rubriche o argomenti da trattare?"
-

PIANIFICARE LA PROSSIMA EDIZIONE

Riflessione e Miglioramento:

- **Analisi del feedback:** Utilizzate i commenti ricevuti per apportare miglioramenti al prossimo numero.
- **Pianificazione:** Iniziate a pianificare i contenuti e il design per la prossima edizione, tenendo conto dei suggerimenti ricevuti.

Organizzazione:

- **Programma di pubblicazione:** Stabilite una scadenza per la prossima edizione e pianificate le attività necessarie.
- **Team di lavoro:** Assegnate compiti specifici ai membri del team per una gestione più efficiente.

Esempio di programma di pubblicazione:

- **Settembre:** Brainstorming e pianificazione dei contenuti.
- **Ottobre:** Raccolta e scrittura degli articoli.
- **Novembre:** Revisione e progettazione del layout.
- **Dicembre:** Stampa e distribuzione del giornalino.

CELEBRARE IL SUCCESSO

Festa di lancio:

- **Eventi speciali:** Organizzate una piccola festa o evento per celebrare il lancio del giornalino e ringraziare tutti coloro che hanno contribuito.
- **Condivisione dei risultati:** Mostrate ai lettori i risultati del loro lavoro e riconoscete il loro impegno.

Esempio di Festa di lancio:

- **Data:** 15 dicembre
- **Luogo:** Aula magna
- **Attività:** Presentazione del giornalino, lettura di articoli selezionati, e snack per tutti.

Capitolo 8

Attività Conclusive

Concludere un progetto come la realizzazione di un giornalino di classe è un momento importante per riflettere sull'esperienza vissuta, valutare i risultati ottenuti e pianificare il futuro. Questo capitolo vi guiderà attraverso le attività conclusive per massimizzare l'apprendimento e preparare il prossimo numero del vostro giornalino.

VALUTAZIONE DELL'ESPERIENZA

Obiettivo: Valutare quanto è stato efficace il progetto e identificare aree di miglioramento.

Metodi di Valutazione:

1. **Sondaggi e Questionari:**

 - **Per gli Studenti:** Create un sondaggio per raccogliere opinioni sugli aspetti che sono piaciuti di più e su quelli da migliorare.
 - **Per gli Insegnanti e i Genitori:** Richiedete feedback su come il giornalino è stato percepito e sull'efficacia nella comunicazione e nella presentazione.

 Esempio di Domande:

 - "Cosa ti è piaciuto di più del giornalino?"
 - "Quali suggerimenti hai per migliorare la prossima edizione?"
 - "Hai trovato interessante e utile il contenuto del giornalino?"

2. **Riunioni di Debriefing:**

 - **Discussioni di gruppo:** Organizzate una riunione con tutti i membri del team per discutere cosa ha funzionato bene e cosa potrebbe essere migliorato.
 - **Feedback costruttivo:** Incoraggiate tutti a fornire feedback costruttivo e a esprimere le proprie opinioni sinceramente.

Punti da discussione:

- "Qual è stata la parte più difficile del processo di creazione?"
- "Cosa ha funzionato bene nella pianificazione e nella produzione del giornalino?"
- "Come possiamo rendere il processo più efficiente in futuro?"

3. **Analisi dei risultati:**

- **Confronto con gli obiettivi:** Valutate se gli obiettivi iniziali sono stati raggiunti e in che misura.

- **Valutazione del coinvolgimento:** Esaminate quanto i lettori sono stati coinvolti e interessati.

Esempio di analisi:

- "Il giornalino è stato distribuito a tutti i membri della classe e ha ricevuto un buon numero di letture e feedback positivi."

- "Le rubriche più lette sono state le interviste e le recensioni, suggerendo un grande interesse per questi argomenti."

RIFLESSIONI DEI PARTECIPANTI

Obiettivo: Permettere ai partecipanti di riflettere sull'esperienza e condividere le proprie impressioni.

1. **Diari di riflessione:**

 - **Scrittura individuale:** Chiedete agli studenti di scrivere un breve diario di riflessione su cosa hanno imparato e su come hanno vissuto l'esperienza.
 - **Discussione di gruppo:** Organizzate una sessione in cui i partecipanti possono condividere le loro riflessioni con il gruppo.

 Esempio di riflessione:

 - "Ho imparato molto sulla scrittura e sulla progettazione. È stato divertente

lavorare con i miei compagni e vedere il nostro lavoro finito."

2. **Interviste e testimonianze:**

- **Interviste:** Realizzate brevi interviste con alcuni membri del team per ottenere testimonianze personali sull'esperienza.

- **Testimonianze Scritte:** Chiedete agli studenti di fornire testimonianze scritte sul loro ruolo e sulle loro impressioni.

Esempio di Testimonianza:

- "Essere parte del team di giornalino è stato fantastico. Mi è piaciuto scrivere articoli e vedere il nostro lavoro stampato e distribuito."

3. **Condivisione con la Comunità:**

- **Presentazione:** Presentate il lavoro svolto alla classe o alla scuola per condividere i risultati ottenuti.
- **Celebrazione:** Organizzate un piccolo evento di chiusura per celebrare il successo del progetto.

Esempio di evento:

- "Abbiamo organizzato una festa nella nostra aula magna dove abbiamo condiviso il nostro giornalino con gli altri studenti e genitori."

PIANI PER IL FUTURO DEL GIORNALINO

Obiettivo: Pianificare come migliorare e continuare il progetto per le future edizioni.

1. **Aggiornamento del progetto:**

 - **Revisione delle idee:** Basandovi sui feedback ricevuti, aggiornate e migliorate le rubriche e il formato del giornalino.
 - **Nuove idee:** Introducete nuove sezioni o argomenti che potrebbero essere di interesse per i lettori.

 Esempio di nuove idee:

 - "Consideriamo di aggiungere una rubrica dedicata alle recensioni di libri letti dai nostri compagni."

2. **Organizzazione e Pianificazione:**

- **Calendario Editoriale:** Pianificate il calendario per la prossima edizione, stabilendo date chiave e scadenze.
- **Assegnazione dei Ruoli:** Ridistribuite i ruoli e le responsabilità tra i membri del team, assicurandovi che tutti sappiano cosa fare.

Esempio di Calendario:

- "Iniziamo a raccogliere articoli a gennaio, completando la revisione e la progettazione entro marzo, e pubblicando il giornalino ad aprile."

3. **Sviluppo delle Competenze:**

- **Formazione Continua:** Offrite opportunità di formazione per migliorare le competenze di scrittura, design e gestione del progetto.

- **Coinvolgimento degli Alunni:** Considerate di coinvolgere ex membri del team per condividere le loro esperienze e fornire consulenza.

Esempio di Formazione:

- "Organizziamo workshop di scrittura creativa e di design grafico per affinare le competenze del nostro team."

4. **Espansione e Collaborazione:**

 - **Collaborazioni con Altre Classi:** Collaborate con altre classi o scuole per scambiare idee e esperienze.
 - **Espansione dei Contenuti:** Considerate di ampliare il giornalino per includere contributi da altre scuole o membri della comunità.

Esempio di Collaborazione:

- "Proponiamo uno scambio di articoli con la scuola media locale per ampliare la nostra rete e condividere contenuti interessanti."

Appendice

Glossario dei termini giornalistici

Questo glossario vi aiuterà a comprendere meglio i termini e le espressioni comunemente utilizzati nel mondo del giornalismo, rendendo più facile la creazione e la comprensione del vostro giornalino di classe.

- **Articolo:** Un testo scritto che esplora un argomento specifico, pubblicato in un giornale o rivista.

- **Capo Redattore:** La persona responsabile della supervisione della produzione del giornalino e della qualità del contenuto.

- **Editoriale:** Un articolo che esprime l'opinione della redazione su un argomento di interesse pubblico.

- **Intervista:** Un dialogo tra un giornalista e un'altra persona, per raccogliere informazioni o opinioni su un argomento.
- **Lezione:** La parte principale di un articolo che sviluppa il tema trattato, dopo l'introduzione e prima della conclusione.
- **Notizia:** Un breve articolo che riporta fatti recenti o importanti, spesso con una struttura concisa e informativa.
- **Rubrica:** Una sezione regolare di un giornalino dedicata a un argomento specifico, come recensioni di libri o interviste.
- **Sommario:** Un breve riassunto del contenuto di un articolo o di una pagina, di solito all'inizio.
- **Titolo:** Il testo grande e prominente all'inizio di un articolo che cattura l'attenzione e riassume il contenuto.

- **Sottotitolo:** Un titolo secondario che fornisce ulteriori dettagli o chiarimenti sul titolo principale.
- **Didascalia:** Una breve spiegazione o descrizione che accompagna una foto o un'illustrazione.
- **Redazione:** Il team di persone che lavora alla scrittura, revisione e produzione del giornalino.
- **Editoriale:** Un articolo che esprime il punto di vista della redazione su un tema di attualità.
- **Fonte:** L'origine delle informazioni utilizzate in un articolo, come un'intervista, un documento o un'altra pubblicazione.
- **Lead:** Il primo paragrafo di un articolo, che contiene le informazioni principali e cattura l'attenzione del lettore.

- **Proofreading (Revisione):** Il processo di controllo di un testo per errori di ortografia, grammatica e stile.

Esercizi e Attività

Questa appendice include esercizi e attività pratiche che possono essere utilizzati per migliorare le competenze giornalistiche degli studenti, stimolare la creatività e favorire il lavoro di squadra nella produzione del giornalino di classe.

Esercizi di scrittura di notizie

Obiettivo: Imparare a scrivere articoli di notizie chiari e concisi.

ATTIVITÀ

1. **Scegliere una notizia finta:** Presenta agli studenti una serie di eventi immaginari o fatti (ad esempio, "La nostra scuola ha organizzato una festa a sorpresa per il compleanno del preside").

2. **Scrivere un articolo di notizie:** Chiedi agli studenti di scrivere un articolo di notizie di 150-200 parole basato sull'evento fittizio. Devono includere chi, cosa, dove, quando e perché.

3. **Discussione:** Rivedete gli articoli insieme e discutete su cosa ha funzionato bene e su cosa potrebbe essere migliorato.

Esempio di articolo di notizie:

- **Titolo:** "Festa a Sorpresa per il Compleanno del Preside"
- **Lead:** "Gli studenti e il personale della scuola hanno sorpreso il preside con una festa per il suo compleanno ieri pomeriggio."
- **Corpo:** "La festa si è tenuta nella sala polifunzionale, decorata con palloncini e striscioni. Gli studenti hanno preparato canti e hanno presentato un grande torta. Il preside si è detto entusiasta e grato per il gesto."

Esercizio di scrittura di interviste:

Obiettivo: Apprendere come condurre e redigere interviste.

ATTIVITÀ

1. **Preparare le Domande:** Ogni studente prepara una lista di 5 domande da porre a un "ospite" immaginario (ad esempio, un personaggio famoso o un membro della comunità).

2. **Simulare l'Intervista:** In coppie, uno studente interpreta il ruolo dell'intervistatore e l'altro quello dell'intervistato, rispondendo alle domande.

3. **Scrivere l'Intervista:** Gli studenti redigono un articolo basato sulla loro simulazione di intervista, includendo domande e risposte in un formato chiaro e coinvolgente.

Esempio di intervista:

- **Titolo:** "Intervista con il Nuovo Allenatore di Calcio della Scuola"
- **Domanda:** "Cosa ti ha spinto a diventare l'allenatore della nostra squadra?"
- **Risposta:** "Sono sempre stato appassionato di sport e volevo condividere le mie esperienze con i giovani talenti."

Esercizio di scrittura di recensioni:

Obiettivo: Imparare a scrivere recensioni dettagliate e critiche.

ATTIVITÀ

1. **Scegliere un oggetto da recensire:** Gli studenti scelgono un libro, film o gioco (può essere reale o immaginario).

2. **Scrivere una recensione:** Ogni studente scrive una recensione di 200-250 parole, esprimendo la propria opinione, analizzando i punti di forza e di debolezza e fornendo una valutazione complessiva.

3. **Condivisione e discussione:** Gli studenti condividono le loro recensioni con la classe e discutono le diverse opinioni e stili di scrittura.

Esempio di recensione:

- **Titolo:** "Recensione del Libro 'La Magia dei Draghi'"
- **Riassunto:** "Il libro racconta le avventure di un giovane mago che cerca di salvare il regno dei draghi da una minaccia oscura."
- **Opinione:** "La trama è avvincente e i personaggi ben sviluppati, ma il finale è un po' prevedibile. Tuttavia, è una lettura coinvolgente per tutti gli appassionati di fantasy."

Attività di brainstorming per nuove rubriche

Obiettivo: Stimolare la creatività e generare idee nuove per le rubriche del giornalino.

ATTIVITÀ

1. **Sessione di Brainstorming:** Organizzate una sessione di brainstorming dove gli studenti possono proporre idee per nuove rubriche. Utilizzate tecniche come la scrittura libera, il pensiero laterale e la mappa mentale.

2. **Discussione di Gruppo:** Dopo aver raccolto tutte le idee, discutete quali rubriche potrebbero essere più interessanti e fattibili per il giornalino. Considerate il loro potenziale coinvolgimento e valore per i lettori.

3. **Pianificazione:** Selezionate le idee migliori e pianificate come integrarle nel prossimo numero del giornalino.

Esempi di rubriche:

- **"Ritratti di Studenti":** Brevi profili su diversi studenti della classe con domande su hobby e interessi.
- **"Curiosità dal Mondo":** Notizie e fatti interessanti su paesi e culture diverse.
- **"Angolo della Natura":** Articoli su flora e fauna locali con consigli su come proteggerli.

Giochi di squadra per migliorare la collaborazione

Obiettivo: Migliorare la collaborazione e la comunicazione tra i membri del team.

<u>ATTIVITÀ</u>

1. **Giochi di Ruolo:**

 - **Descrizione:** Ogni membro del team assume un ruolo specifico (es. redattore, fotografo, designer) e lavora su una parte del progetto come se fosse in un vero ambiente lavorativo.
 - **Scopo:** Aiuta a comprendere le diverse responsabilità e migliorare il lavoro di squadra.

2. **Esercizio di problem solving:**

- **Descrizione:** Presenta un problema o una sfida che potrebbe verificarsi durante la creazione del giornalino (es. "Abbiamo bisogno di trovare una nuova grafica per il layout").
- **Scopo:** Lavorare insieme per trovare una soluzione, incoraggiando la comunicazione e il pensiero critico.

3. **Gioco del "Passaparola":**

 - **Descrizione:** Ogni membro del team scrive una frase su un foglio e lo passa al compagno successivo, che aggiunge una nuova frase. Alla fine, leggete il risultato e discute come il messaggio è cambiato durante il processo.
 - **Scopo:** Migliora la comunicazione e la comprensione reciproca.

4. **Esercizio di costruzione di team:**

 - **Descrizione:** Organizzate un'attività di costruzione di team come una caccia al tesoro o una sfida creativa, dove gli studenti devono collaborare per completare il compito.

 o **Scopo:** Favorisce il lavoro di squadra e il rafforzamento dei legami tra i membri del gruppo.

Esempio di attività:

- **Caccia al Tesoro:** Create una caccia al tesoro con indizi che portano a diverse "stazioni" legate alla produzione del giornalino (es. trovare l'immagine perfetta, completare una frase di un articolo).

- **Sfida Creativa:** Chiedete ai membri del team di progettare un nuovo logo per il giornalino in piccoli gruppi e poi presentare le loro idee alla classe.

Bozza di un giornalino

Ecco una bozza di un giornalino di classe pensato per studenti di quarta e quinta primaria.

Immaginiamo che il giornalino sia intitolato "<u>La Voce della Classe</u>" e che il numero che stiamo creando sia dedicato all'argomento "**La Magia dell'Autunno**".

La Voce della Classe

Numero 1 - Settembre 2024

Titolo: La Magia dell'Autunno

Editoriale: La Stagione dei colori

Cari lettori,

Benvenuti al primo numero de "La Voce della Classe"! Siamo entusiasti di presentarvi questo giornalino che abbiamo creato insieme per voi. In questo numero, esploreremo la magia dell'autunno, con storie, curiosità e tante attività divertenti.

L'autunno è una stagione affascinante, con i suoi colori vivaci, le foglie che cambiano e le giornate che si accorciano. Speriamo che vi divertiate a leggere e a scoprire tutto ciò che abbiamo preparato!

Buona lettura, Il Team di Redazione

Notizie dalla Scuola: Festa di benvenuto per i nuovi alunni

La nostra scuola ha recentemente organizzato una festa di benvenuto per i nuovi alunni delle classi prime. Gli studenti di tutte le classi hanno partecipato con entusiasmo a giochi e attività preparati dai compagni più grandi.

Durante l'evento, gli studenti hanno avuto l'opportunità di conoscere meglio i nuovi arrivati e di condividere momenti di divertimento e allegria. È stata una giornata speciale che ha aiutato tutti a sentirsi parte della grande famiglia della nostra scuola.

Intervista alla Maestra Anna

Domanda: Maestra Anna, cosa le piace di più dell'autunno?

Risposta: Mi piacciono molto i colori dell'autunno! Le foglie che cambiano colore e il cielo limpido

rendono tutto molto speciale. Inoltre, adoro fare passeggiate nei parchi e raccogliere foglie di diversi colori.

Domanda: Ha un'attività autunnale preferita?

Risposta: Sì, mi piace molto preparare la zucca per Halloween e fare dolci con le mele. È un'ottima occasione per passare del tempo in famiglia e divertirsi insieme.

Rubrica: "Scopri il Mondo" - Curiosità sull'Autunno

Sapevate che in Giappone l'autunno è celebrato con il festival dei "Momiji" (foglie rosse)? Durante questo periodo, le persone visitano i parchi per ammirare i colori vivaci delle foglie d'acero e partecipano a picnic all'aperto.

In Italia, l'autunno è anche il tempo della vendemmia, quando si raccolgono le uve per fare il vino. Questo è un momento di festa e tradizione nelle regioni vinicole del nostro paese.

Attività e giochi: caccia al tesoro autunnale

Organizzate una caccia al tesoro nel parco o nel cortile della scuola con questi indizi:

1. **Trova una foglia rossa:** Cerca una foglia di un albero che ha cambiato colore.
2. **Indovina il frutto:** Raccogli un frutto autunnale e indovina quale è (mela, pera, uva).
3. **Crea una composizione:** Trova foglie, rametti e altri materiali naturali per creare una composizione artistica.
4. Divertitevi e scoprite la bellezza dell'autunno con questa attività!

Recensione: "La leggenda della foresta incantata"

Titolo: La Leggenda della Foresta Incantata
Autore: Laura Smith
Valutazione: ☆☆☆☆☆

La "Leggenda della Foresta Incantata" è un libro che racconta le avventure di un gruppo di amici che scoprono una foresta magica piena di misteri e creature fantastiche. La storia è avvincente e piena di colpi di scena, con personaggi ben sviluppati e una trama che tiene incollati fino all'ultima pagina.

Le illustrazioni sono meravigliose e aggiungono un tocco di magia alla lettura. Consiglio questo libro a tutti gli amanti delle avventure e dei mondi fantastici!

Il punto di vista degli studenti: "Cosa ti piace dell'autunno?"

Abbiamo chiesto ai nostri compagni cosa amano dell'autunno. Ecco alcune delle loro risposte:

- **Marco:** "Mi piacciono le castagne e fare passeggiate nei boschi con la mia famiglia."
- **Giulia:** "Adoro i colori delle foglie e il fatto che possiamo indossare maglioni caldi."
- **Sofia:** "Mi piace Halloween! È divertente decorare la casa e fare dolci spaventosi."

Conclusione e Ringraziamenti

Grazie per aver letto il nostro primo numero de "La Voce della Classe"! Speriamo che vi sia piaciuto e che abbiate trovato interessante tutto ciò che

abbiamo condiviso. Non vediamo l'ora di tornare con nuovi articoli e rubrica nel prossimo numero.

Se avete suggerimenti o idee per migliorare il giornalino, non esitate a farcelo sapere!

A presto, Il Team di Redazione

Esempi di interviste

Di seguito sottoponiamo esempi di interviste.

INTERVISTA AL PRESIDE: VISIONE E PROGETTI PER LA SCUOLA

Nella nostra prima edizione del giornalino, abbiamo avuto il privilegio di intervistare il nostro Preside, il Dottor Giuseppe Rossi, per scoprire le sue opinioni sulla nostra scuola e i progetti futuri. Ecco cosa ci ha raccontato:

Domanda: Buongiorno, Dottor Rossi. Grazie per aver accettato di parlare con noi. Può dirci qual è la sua visione per la nostra scuola?

Risposta: Buongiorno a voi! È un piacere. La mia visione per la nostra scuola è quella di creare un ambiente di apprendimento stimolante e inclusivo. Voglio che ogni alunno si senta parte di una grande famiglia e abbia la possibilità di esplorare le proprie passioni e talenti. Puntiamo a offrire un'educazione che non solo prepari gli studenti per il futuro accademico, ma che li aiuti anche a crescere come cittadini responsabili e creativi.

Domanda: Quali sono i progetti più entusiastici che avete in programma per quest'anno?

Risposta: Abbiamo in cantiere alcuni progetti entusiastici. Uno di questi è l'introduzione di nuove attività extracurriculari, come laboratori di coding e corsi di teatro. Vogliamo che gli studenti abbiano più opportunità per scoprire e sviluppare i loro interessi al di fuori del normale orario scolastico. Inoltre, stiamo lavorando per migliorare le strutture

della scuola, con nuove aree verdi e spazi dedicati alla lettura e alla creatività.

Domanda: Come vede l'importanza delle attività scolastiche, come il nostro giornalino, nella formazione degli studenti?

Risposta: Le attività scolastiche come il giornalino sono estremamente importanti. Offrono agli studenti l'opportunità di esprimere le proprie idee e di sviluppare competenze pratiche, come la scrittura, la ricerca e il lavoro di squadra. Inoltre, il giornalino aiuta a costruire un senso di comunità e di appartenenza, poiché gli studenti si sentono coinvolti nella vita della scuola e contribuiscono al suo successo.

Domanda: Cosa si aspetta dai membri della redazione del giornalino e dagli studenti in generale?

Risposta: Mi aspetto che i membri della redazione del giornalino siano curiosi, creativi e collaborativi.

È importante che lavorino insieme per produrre contenuti interessanti e di qualità. Per gli studenti in generale, spero che partecipino con entusiasmo alle attività scolastiche e che approfittino delle opportunità offerte dalla scuola per crescere e imparare. La scuola è un luogo dove possiamo tutti crescere insieme, e ogni contributo è prezioso.

Domanda: Ha un messaggio finale per gli studenti e per il team del giornalino?

Risposta: Certamente! Voglio incoraggiare tutti gli studenti a essere curiosi e a non avere paura di esprimere le proprie idee. Il giornalino è una piattaforma fantastica per farlo. E ai membri del team del giornalino, dico di continuare a lavorare con passione e dedizione. Il vostro lavoro è importante e contribuisce a rendere la nostra scuola un luogo migliore.

Conclusione: Grazie al Dottor Rossi per il suo tempo e le sue risposte ispiratrici. Siamo felici di avere una guida così motivata e appassionata alla guida della nostra scuola. Non vediamo l'ora di vedere come i progetti e le idee condivisi si svilupperanno durante l'anno!

INTERVISTA AL COLLABORATORE SCOLASTICO DEL PRIMO PIANO: DIETRO LE QUINTE DELLA SCUOLA

Nel nostro giornalino di oggi, abbiamo intervistato il signor Marco Bianchi, il collaboratore scolastico del primo piano, per scoprire il suo ruolo e le sue esperienze nella nostra scuola. Ecco cosa ci ha raccontato:

Domanda: Buongiorno, Signor Bianchi. Grazie per aver accettato di parlare con noi. Può

raccontarci di cosa si occupa esattamente come collaboratore scolastico?

Risposta: Buongiorno a voi! Il mio ruolo come collaboratore scolastico è molto vario. Mi occupo principalmente della manutenzione e della pulizia delle aule e degli spazi comuni al primo piano. Inoltre, assisto gli insegnanti e gli studenti, aiutando a mantenere l'ordine e a garantire che tutto funzioni bene durante la giornata scolastica. Cerco anche di essere una figura di supporto per chiunque ne abbia bisogno.

Domanda: Quali sono le sfide più grandi del suo lavoro?

Risposta: Una delle sfide principali è gestire il tempo e le priorità. In una giornata scolastica ci sono molte cose da fare e bisogna essere pronti a rispondere a situazioni impreviste. Ad esempio, se

ci sono problemi con le attrezzature o emergenze, è importante intervenire rapidamente per risolvere la situazione. Tuttavia, vedere la scuola pulita e ben organizzata alla fine della giornata ripaga sempre dello sforzo.

Domanda: Che cosa le piace di più del suo lavoro?

Risposta: Mi piace molto lavorare con gli studenti e vedere come crescono e si sviluppano durante l'anno scolastico. È gratificante sapere che il mio lavoro contribuisce a creare un ambiente positivo e accogliente per tutti. Inoltre, apprezzo il senso di comunità che c'è nella nostra scuola. È bello essere parte di un team che lavora insieme per il bene degli studenti.

Domanda: Come vede la collaborazione tra il personale scolastico e gli studenti?

Risposta: La collaborazione è fondamentale. Ogni membro del personale ha un ruolo importante e contribuisce al buon funzionamento della scuola. È importante che ci sia una comunicazione aperta e un supporto reciproco. Gli studenti, ad esempio, possono aiutare mantenendo l'ordine e rispettando le regole della scuola. Quando tutti lavorano insieme, possiamo creare un ambiente di apprendimento migliore e più armonioso.

Domanda: Ha un messaggio finale per gli studenti e per il personale scolastico?

Risposta: Certamente! Per gli studenti, vorrei dire di apprezzare l'ambiente scolastico e di fare del proprio meglio per mantenere la scuola pulita e in ordine. Ogni piccolo gesto conta! Per il personale scolastico, voglio esprimere il mio sincero ringraziamento per la collaborazione e il supporto. Siamo

una squadra e, lavorando insieme, possiamo fare grandi cose.

Conclusione: Grazie al Signor Bianchi per la sua disponibilità e per aver condiviso con noi le sue esperienze e il suo punto di vista. Il lavoro dei collaboratori scolastici è spesso dietro le quinte, ma è essenziale per il funzionamento quotidiano della nostra scuola. Siamo grati per il suo impegno e la sua dedizione!

INTERVISTA AL BARISTA DEL BAR FUORI SCUOLA: UN'INFILTRAZIONE DI GUSTO E CULTURA

Oggi, nel nostro giornalino, abbiamo intervistato il signor Luca Ferrari, il barista del Bar "La Dolce Vita", situato proprio fuori dalla nostra scuola. Vogliamo scoprire di più su come

il bar si è integrato nella vita scolastica e conoscere meglio il suo proprietario. Ecco cosa ci ha raccontato:

Domanda: Buongiorno, Signor Ferrari. Grazie per aver trovato il tempo di parlare con noi. Può dirci come è nato il Bar "La Dolce Vita" e cosa lo distingue dagli altri bar della zona?

Risposta: Buongiorno! È un piacere. Il Bar "La Dolce Vita" è stato aperto circa cinque anni fa con l'intento di creare un luogo accogliente dove studenti e residenti potessero rilassarsi e socializzare. Ciò che ci distingue è l'attenzione che poniamo nella qualità dei nostri prodotti e nel servizio. Offriamo una selezione di caffè speciali, pasticcini freschi e snack che sono preparati con ingredienti di alta qualità. Inoltre, cerchiamo sempre di creare un'atmosfera amichevole e familiare.

Domanda: Qual è il ruolo del bar nella vita quotidiana degli studenti della nostra scuola?

Risposta: Il bar è diventato un punto di ritrovo molto importante per gli studenti. Molti di loro passano da noi prima o dopo la scuola per fare colazione o per una pausa durante il giorno. Offriamo uno spazio dove possono rilassarsi e socializzare con gli amici. Abbiamo anche introdotto alcune offerte speciali per gli studenti, come sconti sugli snack e sulle bevande. È bello vedere il bar come un'estensione della scuola, dove gli studenti si sentono a loro agio.

Domanda: C'è un prodotto o una specialità del bar che gli insegnanti sembrano particolarmente apprezzare?

Risposta: Sicuramente! Il nostro "Caffè Dolce Vita" è molto popolare. È una miscela speciale che

prepariamo con caffè fresco e un tocco di vaniglia, ed è perfetta per iniziare la giornata con energia. Anche i nostri cornetti e pasticcini freschi sono molto richiesti. Abbiamo recentemente aggiunto anche alcune opzioni salutari, come biscotti e snack a base di frutta, che sono stati ben accolti.

Domanda: Come vede il rapporto tra il bar e la scuola? Ci sono occasioni in cui collaborano insieme?

Risposta: Abbiamo un ottimo rapporto con la scuola e cerchiamo di collaborare quando possibile. Ad esempio, spesso sponsorizziamo eventi scolastici e offriamo rinfreschi per le manifestazioni. Inoltre, ci piace partecipare alle attività scolastiche, come le giornate di porte aperte, e contribuire con piccole donazioni o premi per i concorsi scolastici. È importante per noi essere coinvolti nella comunità e sostenere le iniziative della scuola.

Domanda: Ha un messaggio finale per gli studenti e il personale della scuola?

Risposta: Vorrei ringraziare tutti gli studenti e il personale per il loro continuo supporto. È un piacere servire la nostra comunità e far parte della vita quotidiana degli studenti. Vi invitiamo sempre a passare da noi per una pausa, uno snack o semplicemente per fare due chiacchiere. Siamo qui per voi e speriamo di continuare a offrire un servizio che vi faccia sentire come a casa.

Conclusione: Un grande grazie al Signor Ferrari per la sua disponibilità e per aver condiviso con noi la storia e la filosofia del Bar "La Dolce Vita". È chiaro che il bar è più di un semplice luogo dove prendere qualcosa da mangiare; è un punto di incontro importante per la nostra comunità scolastica.

Esempio di articolo

Di seguito sottoponiamo esempio di articolo.

UN GIORNO INDIMENTICABILE A NAPOLI: LA NOSTRA GITA

Lo scorso venerdì, abbiamo avuto il piacere di partecipare a una gita scolastica a Napoli, e che giornata! Il sole splendeva e il gruppo di studenti e insegnanti era entusiasta di esplorare questa meravigliosa città del sud Italia. Ecco una panoramica di quello che abbiamo vissuto e scoperto durante la nostra avventura napoletana.

Un Inizio Scintillante

La nostra gita è iniziata con una visita al **Centro Storico di Napoli,** una delle aree più ricche di storia e cultura della città. Siamo stati accolti dalla vista delle antiche chiese e dei caratteristici vicoli. La nostra guida ci ha raccontato storie affascinanti sui monumenti, e abbiamo avuto l'opportunità di vedere luoghi emblematici come il **Duomo di Napoli** e la **Chiesa di San Gregorio Armeno,** famosa per i suoi presepi artigianali.

Alla Scoperta dei Tesori Archeologici

Dopo una passeggiata nel centro, ci siamo diretti verso **Pompei**, un'escursione imperdibile per chi visita Napoli. Le rovine di Pompei, sepolte dall'eruzione del Vesuvio nel 79 d.C., sono state una delle esperienze più emozionanti. Camminare tra le antiche strade e vedere le case, i negozi e i teatri ci ha fatto sentire come se fossimo tornati indietro nel tempo. I resti degli affreschi e dei mosaici ci hanno

davvero impressionato e ci hanno fatto capire quanto fosse avanzata la civiltà romana.

Il Fascino del lungomare

Dopo aver visitato Pompei, ci siamo concessi una pausa al **Lungomare di Napoli**, dove abbiamo goduto di una vista mozzafiato del **Vesuvio** e del **golfo di Napoli**. Abbiamo passeggiato lungo la passeggiata, assaporando un po' di gelato e ammirando la bellezza del mare. È stato il momento ideale per rilassarci e scattare qualche foto ricordo!

Un Pranzo da sogno

Naturalmente, non potevamo lasciare Napoli senza assaporare la sua famosa cucina. Siamo andati a pranzo in una pizzeria storica dove abbiamo gustato la **pizza margherita**, preparata con ingredienti freschissimi e dal sapore autentico. Ogni morso era

una festa di gusto e sapori, e tutti erano d'accordo: la pizza napoletana è davvero la migliore!

Visita al Museo Archeologico Nazionale

Nel pomeriggio, abbiamo visitato il **Museo Archeologico Nazionale di Napoli,** dove sono conservati molti reperti trovati a Pompei e Ercolano. Le collezioni di sculture, mosaici e oggetti quotidiani ci hanno offerto un'altra prospettiva sulla vita nell'antichità. È stato affascinante vedere da vicino tanti tesori storici e artistici.

Un'esperienza indimenticabile

La giornata si è conclusa con un giro per il **quartiere Spaccanapoli,** famoso per la sua vivacità e per le numerose botteghe artigiane. Passeggiare tra le strade affollate e sentire i suoni e gli odori della città è stato un modo perfetto per terminare la nostra visita.

Conclusione:

La nostra gita a Napoli è stata un'esperienza ricca di scoperte, divertimento e bellezza. Abbiamo avuto l'opportunità di esplorare una città ricca di storia, cultura e gastronomia eccezionale. Napoli ci ha mostrato il suo fascino unico e ci ha lasciato con ricordi indimenticabili. Siamo tornati a scuola con una nuova apprezzamento per questa meravigliosa città e con la certezza che Napoli è davvero una città stupenda!

Conclusione

Cari piccoli giornalisti e insegnanti,

siamo giunti alla fine di questo viaggio entusiasmante nel mondo della creazione del giornalino di classe. Spero che questa guida vi abbia ispirato, offrendovi gli strumenti e le idee necessarie per dare vita a un progetto che possa non solo divertire, ma anche insegnare tanto a chi vi partecipa.

Scrivere un giornalino di classe non è solo un'attività scolastica, ma un'opportunità per esplorare nuovi mondi, scoprire talenti nascosti e imparare l'importanza del lavoro di squadra. Ogni articolo, intervista, e recensione è una tessera di un mosaico più grande, che riflette la creatività e l'impegno di tutti voi.

L'augurio che vi lascio è di continuare a scrivere, a esplorare e a raccontare le vostre storie con passione e curiosità. Il giornalino di classe è solo l'inizio. Chissà dove vi porterà questa nuova avventura nel mondo del giornalismo e della scrittura! Continuate a dar voce alle vostre idee, perché ogni voce è importante e può fare la differenza.

Ricordatevi che, come in ogni progetto, ci saranno momenti di sfida, ma anche tante soddisfazioni. E, soprattutto, non dimenticate di divertirvi lungo il percorso!

Grazie per aver intrapreso questo viaggio insieme a me. Buona fortuna per tutte le vostre future pubblicazioni e... buona scrittura!

Buon divertimento!

Giorgia La Marca

Conosciamo l'autore... GIORGIO LA MARCA

(tratto da una sua intervista)

Mi chiamo Giorgio come il Cavaliere (n.d.r. San Giorgio) che combatte contro il drago per salvare la principessa. Mi chiamo Giorgio e rido. Rido da sempre. Non cerco un motivo per farlo, la vita da sola mi offre moltissimi spunti. Se mi faccio male rido... e le persone intorno a me impazziscono cercando capire se sia uno dei miei soliti scherzi; se mi arrabbio rido esibendo il mio migliore sorriso, non do mai soddisfazione a chi tenta di rovinarmi l'umore; quando lavoro sorrido e faccio sorridere... perché è il mio modo per dire che mi piace quello che faccio. Sarà che ho da sempre lavorato con i bambini e il viso e l'espressione sono fondamentali. Ho cominciato come animatore per diventare poi autore teatrale e televisivo, giornalista e infine scrittore. Scrivo di notte, quando tutta la mia casa rimane in silenzio (è alquanto felicemente affollata). Scrivo per mettere la tristezza tra parentesi e immaginare come le cose, al di là delle evidenti difficoltà della vita, dovrebbero andare. Scrivo per rimettere a posto le cose. So che le parole non sempre sortiscono l'effetto che vorremmo, ma sono un sognatore. Il primo libro che ho scritto per l'infanzia era una raccolta di piccole storie sui diritti dei bambini. Con la fantasia che mi ha sempre accompagnato e con il garbo di un educatore, quale io sono, da allora ho cercato di gridare a modo mio, con la scrittura, quello che non

dovrebbe essere ribadito e raccontato, l'ovvio, il diritto alla felicità delle nuove generazioni.

INDICE

Prefazione 03
Primo capitolo 06
Secondo capitolo 11
Terzo capitolo 19
Quarto capitolo 35
Quinto capitolo 45
Sesto capitolo 54
Settimo capitolo 63
Ottavo capito 71
Appendice 82
Esercizi 86
Bozza giornalino 99
Esempi di interviste 107
Esempio 120
Conclusione 125
Conosciamo l'autore 127

IL GIORNALINO DI CLASSE

www.ingramcontent.com/pod-product-compliance
Lightning Source LLC
Chambersburg PA
CBHW071832210526
45479CB00001B/107